IMPRESSIONS
SUR
LA PEINTURE

PARIS
Librairie des Bibliophiles
M DCCC LXXXVI

IMPRESSIONS
SUR LA PEINTURE

TIRÉ A CINQ CENTS EXEMPLAIRES

Il a été tiré en plus :

15 exemplaires sur papier du Japon (Nos 1 à 15).
20 exemplaires sur papier Whatman (Nos 16 à 35).

IMPRESSIONS

SUR

LA PEINTURE

PAR

ALFRED STEVENS

PARIS
LIBRAIRIE DES BIBLIOPHILES
Rue Saint-Honoré, 338
—
M DCCC LXXXVI

J'AI souvent prêté, dans des conversations familières, à des peintres plus autorisés ou plus âgés que moi, quelques réflexions sur l'art, afin de les faire admettre plus facilement. Bien que n'attachant pas plus d'importance qu'elles n'en méritent à ces sortes d'improvisations, je me décide, sur l'avis de confrères mes amis, à en reconnaître aujourd'hui la paternité.

Je dédie ces pensées à la mémoire de Corot, en témoignage de mon admiration pour ce grand artiste, le plus moderne des peintres du XIXe siècle.

IMPRESSIONS
SUR
LA PEINTURE

I

Il faut être de son temps, subir l'influence du soleil et du pays où l'on vit et de son éducation première.

II

On ne comprend bien son art qu'à un certain âge.

III

En peinture, il n'y a pas de phénomènes ; les enfants prodiges, comme Pascal, Mozart, Pic de La Miran-

dole, etc., n'existent pas dans notre art.

IV

Il faut le plus possible apprendre à dessiner avec son pinceau.

V

Il n'y a pas de beau tableau sans belle coloration.

VI

La grandeur d'une œuvre ne se mesure pas à sa dimension.

VII

Il ne faut pas confondre les grands travailleurs avec ceux qui ne sont que des piocheurs.

VIII

Tout coloriste a le sens musical.

IX

Le peintre qui, en fait d'art, se croit un dieu accuse une faiblesse.

X

Le succès trop généralement acclamé est le plus souvent réservé aux médiocrités.

XI

Il vaut mieux donner mince comme un ongle de soi-même que gros comme le bras de ce qui appartient aux autres.

XII

Tout est contraste dans la peinture, la couleur comme le dessin.

XIII

On n'est un grand peintre qu'à la condition d'être un maître ouvrier.

XIV

L'exécution est le style du peintre.

XV

En peinture, on peut se passer de sujet. Un tableau ne doit pas avoir besoin d'une notice.

XVI

Tous les sujets d'imagination, tous les caprices du cerveau, sont permis au génie. Chez le peintre de la nature, il n'y a que le vrai.

XVII

Il y a des talents qui offensent, parce qu'ils ont l'air de nous dire : « Voilà ! ça y est ! »

XVIII

Les petits maîtres hollandais se font

pardonner leurs défauts, parce qu'ils ont toujours l'air de vous dire : « J'ai fait de mon mieux. Que ne puis-je en savoir davantage ! »

XIX

Il faut formuler esthétiquement, et non imiter servilement.

XX

Un peintre même médiocre qui aura peint son temps sera plus intéressant dans l'avenir que celui qui, avec plus de talent, aura peint une époque qu'il n'a pas vue.

XXI

Les costumes à la mode font sourire dès qu'ils sont démodés. Le temps seul leur rend leur caractère. Les mignons

de Henri III, qui nous intéressent, devaient sembler ridicules sous Henri IV.

XXII

Dans la modernité, le genre mondain élégant est celui qui excite le plus de critiques.

XXIII

Si vous peignez une figure blonde et que la femme de l'amateur soit brune, votre tableau court le risque de rester longtemps accroché dans votre atelier.

XXIV

La maturité de l'âge est plus difficile à peindre que l'enfance ou la vieillesse.

XXV

Un buste de Donatello est aussi éloquent que le *Moïse* de Michel-Ange.

XXVI

La *Victoire* de Samothrace du musée du Louvre, sans tête et sans bras, est tout aussi héroïque que le bas-relief de Rude sur l'Arc de triomphe de l'Étoile.

XXVII

J'aimerais mieux avoir peint quatre vessies et une palette comme Chardin que l'*Entrée d'Alexandre à Babylone* de Lebrun, le peintre officiel de Louis XIV.

XXVIII

Les peintres « à ficelles » se font tout de suite admirer, mais cela ne dure jamais bien longtemps.

XXIX

Un peintre ne doit pas vivre de ses

souvenirs; il doit peindre ce qu'il voit, ce qui vient de l'émouvoir.

XXX

Plus on s'élève dans l'art, moins on est compris.

XXXI

Notre époque a une tendance à revenir aux primitifs et à s'éloigner des maîtres compliqués.

XXXII

Plus une chose est belle et distinguée, plus elle est difficile à peindre.

XXXIII

Du moment où le peintre a une grande âme artistique, la tortue devient aussi intéressante que le cheval, beau-

coup plus difficile à exécuter, l'âme du peintre donnant sa marque de fabrique à toute chose.

XXXIV

Il ne faut pas se hâter d'élever une statue à un homme. Ne nous hâtons pas non plus d'introduire nos maîtres au Louvre. Le temps seul est un classificateur impeccable.

XXXV

Dans les tableaux représentant des animaux, la vache et le mouton ont toujours atteint des prix plus élevés que le cheval. On les aime, en général, sans les étudier. Le cheval trouve des connaisseurs et des critiques où l'art a fort peu de chose à voir.

XXXVI

Peignez une femme du temps passé,

le public et les artistes eux-mêmes auront pour ce tableau des indulgences qu'ils n'auraient pas pour une figure moderne.

XXXVII

On ne juge équitablement un tableau que dix ans après son exécution.

XXXVIII

La peinture de chevalet est la plus difficile à faire.

XXXIX

Un peintre travaille constamment même en dehors de son atelier.

XL

Notre siècle compte plus de grands peintres de paysage que de figure.

XLI

A talent égal, le peintre de figure est supérieur à celui qui s'exerce dans tous les autres genres.

XLII

Les peintres racontant leur temps deviennent des historiens.

XLIII

Il est plus difficile de mettre de l'air dans un intérieur que de faire du plein air.

XLIV

Géricault a été vivement influencé par son temps et n'a raconté que ce qu'il voyait. Il a donc parlé avant Courbet.

XLV

Les anciens n'ont presque jamais

peint une autre époque que la leur. La Bible est l'histoire du cœur humain, et ils ont presque toujours interprété les sujets avec les costumes de leur temps.

XLVI

Plus on sait, plus on simplifie.

XLVII

Malheur au peintre qui n'obtient que l'approbation des femmes !

XLVIII

Il faut savoir peindre une moustache poil par poil avant de se permettre de l'accuser d'un seul coup de brosse.

XLIX

Combien de jeunes peintres mettent la charrue avant les bœufs !

L

On peut juger de la sensibilité d'un artiste par une fleur qu'il a peinte.

LI

Tout peintre qui ne sait pas *enlever* un citron sur une assiette du Japon n'est pas un coloriste délicat.

LII

La main a une expression qui appartient à la physionomie.

LIII

Ce qui a été vite fait est vite vu, à moins que la dextérité ne soit le résultat de longues et consciencieuses études.

LIV

Les peintres qui, malgré leur talent,

ne se servent plus de la nature m'inquiètent pour leur avenir.

LV

On finira par lasser le public à force d'abuser des Expositions.

LVI

Les facultés ne sont pas des qualités artistiques.

LVII

Dans une peinture, c'est un art de savoir quelquefois s'arrêter à temps.

LVIII

Quand on ne sait pas grand'chose, on désire toujours faire croire que l'on sait beaucoup.

LIX

Si l'on fait quelquefois très bien sans s'en douter, c'est qu'on a pu, par son travail, arriver à ce phénomène.

LX

Dans un portrait, il vaut mieux laisser prendre une pose habituelle que d'en chercher une.

LXI

La critique d'art a un penchant à plus s'occuper du côté littéraire que de la partie technique.

LXII

Les tableaux péniblement exécutés, où l'on sent le labeur, régalent le public ; il en a pour son argent.

LXIII

Dans l'art de la peinture, il faut être peintre avant tout : le penseur ne vient qu'après.

LXIV

Un tableau, comme une jolie femme, a besoin de toilette.

LXV

Chaque peintre, si mauvais qu'il soit, a son petit public, et il s'en contente.

LXVI

Avant de songer à plaire au public, il faut d'abord être content de soi.

LXVII

Un peintre doit avant tout être un

peintre, et les plus grands et les plus beaux « sujets » du monde ne valent pas un bon morceau de peinture.

LXVIII

Géricault avec une seule figure raconte toute l'armée du premier Empire.

LXIX

Le sourire est plus difficile à exprimer que les larmes.

LXX

Une vieille femme est plus aisée à peindre qu'une jeune fille.

LXXI

Il n'est pas nécessaire d'aller en Orient chercher de la lumière et des motifs pittoresques. Tout est beau partout pour un peintre pénétrant.

LXXII

L'artiste aime mieux peindre une blonde, parce que ses cheveux se marient plus harmonieusement avec la peau que les cheveux d'une brune.

LXXIII

Un tableau ne doit pas, comme on dit vulgairement, sortir du cadre; c'est le contraire qu'il faudrait dire.

LXXIV

L'artiste, dans sa maturité, doit avoir ses convictions, mais néanmoins se recueillir devant son chevalet. Les primitifs devaient faire le signe de la croix avant de peindre.

LXXV

La *Joconde* aurait aujourd'hui moins de succès qu'une bataille quelconque.

LXXVI

Le nu est la grande difficulté de l'art, et l'homme est plus difficile à faire que la femme.

LXXVII

Une vieille pantoufle est plus pittoresque que l'escarpin d'un élégant.

LXXVIII

Il faut, devant un fragment d'une œuvre détruite, pouvoir dire avec certitude quel chef-d'œuvre c'est, et à quel chef-d'œuvre cela a dû appartenir.

LXXIX

De grands génies ont eu besoin de se dépenser et, pour aller plus vite, ont adopté des formules. Ils sont moins utiles que ceux qui se sont plus directement intéressés à la nature.

LXXX

Le chef-d'œuvre de Dieu est la figure humaine. Le regard d'une femme a plus de charme que le plus bel horizon de paysage ou de mer, et plus d'attrait qu'un rayon de soleil.

LXXXI

Avant d'admirer une nature morte, il faut voir si le peintre a su faire le fond de son tableau.

LXXXII

En France, la mode prime tout; même en peinture, il y a des tons à la mode.

LXXXIII

L'art est fait pour les délicats et passe par-dessus la tête du vulgaire; sans cela, ce ne serait plus l'art.

LXXXIV

On ne comprend pas plus aujourd'hui qu'auparavant les artistes qu'on contestait naguère; seulement, comme la spéculation les a adoptés et mis en évidence, les moutons de Panurge accourent.

LXXXV

Les grands artistes contestés par leurs contemporains ont toujours eu quelques adeptes, qui les ont réconfortés dans leurs déboires.

LXXXVI

L'opinion d'un connaisseur est plus flatteuse que les suffrages de la foule ignorante.

LXXXVII

L'aménagement de nos petits appartements demande la peinture claire.

LXXXVIII

On n'est pas vigoureux parce qu'on est violent.

LXXXIX

Il est plus difficile de rester vigoureux en exécutant de la peinture blonde qu'en employant des tons intenses.

XC

Le temps rend plus belle la saine peinture et ravale la mauvaise.

XCI

La mauvaise peinture craque en forme de *soleil*, la bonne peinture devient un beau craquelé

XCII

Les mouches ne se gênent pas sur la

mauvaise peinture, elles respectent la bonne. Mystère!

XCIII

Le perspecteur qui met votre tableau en perspective l'empoisonne.

XCIV

Sans la foi, on ne doit pas faire de la peinture religieuse.

XCV

En général les grands coloristes naissent au bord de la mer.

XCVI

Les vrais artistes ont une préférence pour les *belles laides*.

XCVII

Le musée de Versailles est une mystification artistique.

XCVIII

Bien que le soleil donne la vie à la couleur, il est brutal en plein midi et devient anticoloriste.

XCIX

La lune embellit tout. Elle prête un accent aux sites ingrats que le soleil lui-même est impuissant à animer, parce qu'elle supprime les détails et ne donne de valeur qu'à la masse.

C

Le sujet historique a été inventé à partir du jour où l'on ne s'est plus intéressé à la peinture elle-même.

CI

L'art japonais est un puissant élément de modernité.

CII

Les Japonais ont mieux exprimé toutes les manifestations du soleil et de la lune que les maîtres anciens et actuels.

CIII

Les Japonais nous ont fait comprendre que rien n'est à dédaigner dans la nature, et qu'une fourmi était aussi bien construite qu'un cheval.

CIV

Dans l'art japonais, tout est amour depuis le brin d'herbe jusqu'à la divinité.

CV

Les Japonais sont de vrais impressionnistes.

CVI

Si l'on peint une paysanne, on fait

acte de penseur; mais si l'on peint une femme du monde, on est réputé faire acte de mode. Pourquoi ? Une femme du monde a cependant plus souvent regardé le ciel qu'une paysanne.

CVII

Sans jamais se passer de la nature, à un moment donné, le peintre ne doit plus se laisser dominer par elle.

CVIII

L'invention de la photographie a fait dans l'art une révolution tout aussi grande que celle que l'invention des chemins de fer a faite dans l'industrie.

CIX

La photographie nous prouve que l'art est bien supérieur à cette admirable invention ; si même elle trouvait

la couleur, elle serait encore inférieure à la peinture.

CX

Il ne faut pas qu'en regardant un tableau, on puisse soupçonner l'artiste d'avoir appelé la photographie à son aide.

CXI

L'indépendance donne l'audace à l'artiste.

CXII

La commande d'un tableau est déjà presque un empoisonnement pour l'artiste, puisqu'elle porte atteinte à son initiative.

CXIII

On fait acte de mauvaise foi en faisant poser un modèle pour les mains d'un portrait.

CXIV

Dans les ateliers, les élèves dessinant d'après les modèles réussissent plus facilement l'académie vue de dos que celle vue de face.

CXV

On n'est pas un moderniste parce qu'on peint des costumes modernes. Il faut avant tout que l'artiste épris de modernité soit imprégné de sensations modernes.

CXVI

Tous les maîtres ont peint la Vierge et l'Enfant Jésus. C'est toujours une mère et son fils, et ce sera éternellement un admirable sujet.

CXVII

Les chefs-d'œuvre sont généralement

simples. Une figure, un torse, suffisent pour révéler un maître.

CXVIII

Un grand artiste est en général un bon critique, parce qu'il pénètre mieux dans les arcanes des choses.

CXIX

Pourquoi y a-t-il tant d'artistes qui portent la blouse toute l'année pour ne prendre le frac que lorsqu'il s'agit d'exposer au Salon ?

CXX

Tant qu'un artiste n'a pas obtenu de récompense, il pense à Pierre et à Paul ; mais du jour où il est récompensé, il se croit le plus souvent quelqu'un, oublie Pierre et Paul, et il n'est plus personne.

CXXI

Les maîtres de tous les pays et de tous les temps se sont exercés dans le portrait, qui est peut-être le plus beau des genres.

CXXII

Le Français préfère le tableau, qu'il peut terminer par sa pensée.

CXXIII

Le peintre doit essayer de se raconter lui-même avec sincérité.

CXXIV

Le peintre qui fait toujours le même tableau plaît au public par l'unique raison que celui ci le reconnaît aisément et se croit connaisseur.

CXXV

L'art est aristocratique. La lettre al-

phabétique adoptée pour le classement du Salon, par amour de l'égalité démocratique, est un outrage envers les légitimes prérogatives du talent.

CXXVI

On vient au monde dessinateur comme on naît coloriste.

CXXVII

On devrait faire des expositions quinquennales, où chaque artiste ne pourrait exposer qu'une seule figure ne disant rien.

CXXVIII

Au Salon, les remuants queues-rouges enflent la voix, en criant : « Venez par ici, vous allez voir ce que vous allez voir ! » L'art n'est pour rien là dedans.

CXXIX

Une étincelle de lumière posée sur un accessoire par un maître hollandais ou flamand, est plus qu'une habileté de pinceau, c'est un trait d'esprit.

CXXX

Un raccourci, un mouvement violent, sont plus faciles à dessiner qu'un mouvement simple et calme.

CXXXI

Un artiste donne sa note en débutant.

CXXXII

Les sujets les plus intéressants sont ceux que l'on peut examiner dans toutes les dispositions de l'esprit et du cœur.

CXXXIII

Depuis que le jury a systématique-

ment refusé au Salon des peintres qui sont devenus de grands maîtres, comme Rousseau, Delacroix, Millet, les peintres justement éconduits se servent aujourd'hui de ces grands noms pour excuser leur défaite.

CXXXIV

On confond trop le bel art décoratif avec le décor théâtral et banal.

CXXXV

Il ne faut entrer au Louvre qu'en se disant : « Je ne regarderai aujourd'hui que cinq ou six grands maîtres. »

CXXXVI

Rien ne sert comme la comparaison.

CXXXVII

En regardant la palette d'un peintre on sait à qui l'on a affaire.

CXXXVIII

De nos jours le talent court les rues, mais les *démons* sont plus rares que jamais.

CXXXIX

Le physique a ses prédestinations. Un être mal construit n'est jamais arrivé à la maîtrise dans les arts plastiques.

CXL

La femme s'assimile aisément les qualités picturales, mais elle s'arrête aussi avec la même facilité dès qu'il s'agit de créer.

CXLI

On devrait retirer du Louvre plus de quinze cents tableaux.

CXLII

On devrait, au Louvre, espacer les

tableaux des maîtres, on les respecterait et on les admirerait mieux.

CXLIII

Lorsqu'on exécute de la peinture élevée, on peut ne pas être un maître, mais on est un méritant.

CXLIV

Un doigt du portrait d'Anne Boleyn, par Holbein, est aussi énergique que tout un portrait de Franz Hals.

CXLV

Rubens existant, on pourrait peut-être se passer plus aisément du grand Van Dyck que d'un petit maître hollandais.

CXLVI

Un beau tableau dont on admire

l'effet à distance doit également supporter l'analyse quand on le regarde de près.

CXLVII

Il y a des tableaux pleins de talent dont le sujet et la qualité interdisent l'entrée des salons et qui doivent rester dans l'antichambre.

CXLVIII

Il est agréable de peindre en s'identifiant avec les saisons. Il est triste de raconter en été un sujet d'hiver.

CXLIX

Rien ne fait plus de tort à un bon tableau que de mauvais voisins.

CL

« Je n'ai jamais vu la nature ainsi », disent certains profanes devant un ta-

bleau. Il ne manquerait plus qu'ils la vissent avec l'intelligence de l'artiste ! Il faut apprendre à voir comme en musique on apprend à entendre.

CLI

A quoi sert, pour un jeune artiste, de vouloir exposer trop tôt et quand même !

CLII

Qu'eût dit le public si, sous le règne de Louis-Philippe, on lui avait prédit que cinquante ans plus tard on élèverait une statue à Delacroix et qu'on se souviendrait à peine de Delaroche !

CLIII

Au Salon, les premiers tableaux sont toujours plus favorablement jugés que les derniers.

CLIV

Pour faire un jury sérieux, il n'est pas nécessaire qu'il se compose de quarante membres; trois ou cinq suffiraient.

CLV

Les grands maîtres sont plus étonnants chez eux qu'au Louvre, parce qu'en les regardant chez eux on épouse le pays où ils sont nés.

CLVI

Si un peintre représente Rembrandt dans son atelier, il est dominé par Rembrandt, malgré lui il cherche des effets de clair-obscur; s'il représente Véronèse, il est obsédé par Véronèse, et cherchera le plein air. On entre involontairement dans le tempérament du peintre qu'on veut rappeler.

CLVII

Il faut beaucoup aller au Louvre étudier et interpréter les maîtres, mais ne jamais essayer de les imiter.

CLVIII

Quintin Metzys passa, dit-on, vingt ans à exécuter son chef-d'œuvre du musée de Bruxelles. Et cependant, en contemplant cette merveille, on ne devine pas la moindre lassitude, la plus légère défaillance.

CLIX

On dit : « L'opinion d'un peintre est toujours entachée de parti pris, il ne juge que d'après ses préférences. » Un amateur qui aime Ingres a aussi son parti pris contre Delacroix, et *vice versa*.

CLX

Depuis la guerre de 1870, on a peint plus de soldats que jamais.

CLXI

En général, pour vendre à de grands prix il faut être mort.

CLXII

C'est aux peintres anglais que l'école française est redevable de l'évolution artistique de 1830.

CLXIII

Nous traversons une époque en proie à de telles débauches picturales qu'on en arrivera, par réaction, à rendre justice aux œuvres d'une belle exécution.

CLXIV

Les maîtres du XVIIIe siècle sont

surtout intéressants parce qu'ils se sont sérieusement inspirés des mœurs de leur époque et les ont interprétées avec esprit.

CLXV

Au Salon, le public se préoccupe presque exclusivement du sujet; le véritable art du peintre devient accessoire.

CLXVI

Le peintre est, dans le domaine de l'art, le plus choyé et le plus rétribué, et c'est celui qui se plaint le plus.

CLXVII

Un peintre a tort d'abandonner le pays où il est né et où il a passé sa jeunesse.

CLXVIII

Il faudrait avoir le courage de ne se

préoccuper ni des succès du Salon, ni de l'opinion de la presse, ni de l'éventualité des récompenses, et ne s'inquiéter que de se contenter soi-même.

CLXIX

Il n'y a pas de coloration sans reflets.

CLXX

Il y a des maîtres qui ont droit à notre admiration, mais qui ne sont plus de notre temps.

CLXXI

Que de grands talents ne pourraient plus faire à notre époque ce qu'ils ont fait à la leur !

CLXXII

Ne vous évertuez pas à faire des études trop perfectionnées d'après na-

ture. Une étude doit être un exercice sans prétention.

CLXXIII

Un peintre devrait parfois consulter un sculpteur, et *vice versa*.

CLXXIV

On commence habituellement un tableau avec entrain, et on le termine souvent avec une certaine mélancolie.

CLXXV

Un maître livre quelquefois sans être satisfait un tableau avec lequel il se réconcilie en le revoyant quelques années après.

CLXXVI

Il reste toujours quelque chose à

faire dans un tableau pour l'artiste qui ne se contente pas facilement.

CLXXVII

C'est cependant un art que de ne pas retoucher ce qui est venu de jet.

CLXXVIII

Un artiste ne saurait jamais assez approfondir les secrets de son art, mais il ne doit jamais perdre sa naïveté native.

CLXXIX

Il n'est pas d'atelier d'artiste, même médiocre, où l'on ne trouve une étude supérieure à ses œuvres terminées.

CLXXX

Tout ici-bas est le produit d'une étude. On ne joue du piano qu'en s'é-

vertuant à faire des gammes, de même qu'on ne devient un tireur émérite qu'après avoir longtemps plastronné. Il serait vraiment étrange que, par exception, l'art de peindre n'eût pas besoin d'étude.

CLXXXI

L'opinion de la jeunesse inexpérimentée est souvent plus judicieuse que celle d'un peintre arrivé. La jeunesse a le sentiment de l'actualité et le pressentiment du lendemain; l'artiste arrivé a des prédispositions à s'engourdir dans les formules de la veille, qui lui ont valu sa réputation.

CLXXXII

On voit aujourd'hui trop d'artistes s'essayer dans toutes les branches de la peinture avec une déplorable imper-

sonnalité. Rubens et Rembrandt, lorsqu'ils faisaient du genre ou du paysage, apportaient dans ces productions la marque géniale de leur griffe. Les peintres actuels, au contraire, changent de facture en changeant de genre.

CLXXXIII

Je n'aime pas un modèle qui ne bouge jamais.

CLXXXIV

On peint sec et dur en débutant, la souplesse ne se manifeste que lorsque l'artiste est en pleine possession de son art.

CLXXXV

Pour faire un bon portrait il est indispensable d'entrer dans l'esprit et le caractère de son modèle et de s'efforcer

de le raconter, non seulement en reproduisant scrupuleusement ses traits, mais surtout en interprétant son moral.

CLXXXVI

On ne devrait pas être obligé de peindre depuis le 1^{er} janvier jusqu'au 31 décembre. Il est cependant attristant, après une absence, de trouver de la poussière sur sa palette

CLXXXVII

Il est puéril de dire : « J'ai trouvé un beau sujet pour le prochain Salon ! »

CLXXXVIII

Le plein soleil de midi décolore ; les heures indécises et mystérieuses de l'aurore et du crépuscule sont préférables pour le peintre.

CLXXXIX

Le peintre qui vit de souvenirs de voyages emmagasinés, est un artiste artificiel qui n'a que des émotions rétrospectives.

CXC

Les forêts vierges où nous n'avons pas vécu n'ont pas l'éloquence d'un bosquet intime et familier.

CXCI

Mettez trois paysagistes devant un site, chacun l'interprétera suivant son tempérament, et cependant c'est bien le même site. Où donc se trouve ce qu'on est convenu d'appeler aujourd'hui le ton nature ?

CXCII

La peinture, c'est la nature entrevue à travers le prisme d'une émotion.

CXCIII

La plus belle odalisque parée de joyaux ne m'émouvra jamais autant que la femme du pays où je suis né ; j'aime donc mieux peindre l'une que l'autre.

CXCIV

Il faut plaindre les peintres qui n'ont pas daigné ou pas su chanter la femme et l'enfant.

CXCV

Faire peindre beaucoup de fleurs à un élève est un excellent enseignement.

CXCVI

Il faut défendre à l'élève de dessiner de souvenir ou de chic. Il doit toujours travailler *de visu*.

CXCVII

On a une fâcheuse tendance à courir

après les qualités du voisin et à négliger celles dont on est doué.

CXCVIII

Il ne faut pas imposer systématiquement aux élèves des sujets historiques, mythologiques ou bibliques; il est préférable de leur faire interpréter des sujets se rapportant à la vie quotidienne et familière.

CXCIX

Ingres a dit : « Le dessin est la probité de la peinture. » Il eût pu ajouter que la couleur en est l'ennoblissement.

CC

J'aime avant tout, dans tous les arts, les dons de nature, ils priment les efforts des forts en thèmes.

CCI

L'homme de génie est celui qui a reçu un don, que le travail a logiquement développé et pondéré.

CCII

Beaucoup de grands peintres sont nuisibles à la jeunesse. Il faut être arrivé à un certain âge pour les « épouser » sans danger.

CCIII

Le confortable a été nuisible à l'art.

CCIV

L'exécution d'une belle peinture est agréable au toucher.

CCV

Un vrai peintre est un penseur quand même.

CCVI

A un certain âge, un peintre ne doit plus avoir peur de trembler.

CCVII

Un élève doit dessiner tout ce qui se présente à ses yeux : il faut semer pour récolter.

CCVIII

Certains maîtres hollandais semblent avoir peint avec des pierres fines broyées.

CCIX

Faire une tête en quelques heures est plus facile que de la faire en quelques jours.

CCX

Chercher d'un air important la si-

gnature d'un tableau pour faire acte de connaisseur, c'est déjà un aveu d'ignorance artistique.

CCXI

Si la main droite devient trop habile, il faut se servir de la main gauche. Le cerveau ne doit pas se laisser dominer par la dextérité de la main.

CCXII

Il est anormal de peindre un mouvement violent, un homme qui court, par exemple ; les gens impressionnables, au bout d'un certain temps, seraient tentés de lui dire : « Mais asseyez-vous donc ! »

CCXIII

Les maîtres n'ont pas toujours produit des chefs-d'œuvre. Heureux celui

qui, de nos jours, pourra laisser un beau morceau de peinture!

CCXIV

Les grognards convaincus de Charlet ont disparu avec l'épopée dont ils furent les héros. Le soldat actuel fait son temps sans conviction, en ne songeant qu'à sa libération. Ce n'est donc plus un type, et cependant nous avons aujourd'hui plus de peintres de soldats que du temps de Charlet.

CCXV

Quoique la France soit, artistiquement, à la tête des nations aujourd'hui, le Français est cependant plus styliste que vraiment pictural.

CCXVI

Le public confond volontiers la romance avec la vraie poésie artistique.

CCXVII

Le public s'intéresse aux sujets à costumes comme il s'éprend des travestissements mondains d'un bal masqué.

CCXVIII

La peinture à l'huile est bien au-dessus de l'aquarelle et du pastel; le temps détruit les uns, et ennoblit l'autre.

CCXIX

Il faut se méfier du fusain, c'est un flatteur qui se contente à peu de frais; le crayon est plus exigeant.

CCXX

Le peintre de race ne se croit jamais arrivé; il cherche constamment à élargir et à élever son art, même au-dessus de ses forces : c'est d'ailleurs, pour

un artiste, le seul moyen de ne pas défaillir, à un certain âge.

CCXXI

Les ateliers trop petits font faire trop petit.

CCXXII

Le peintre en contemplation devant la nature doit la raconter en conservant la saveur de sa première impression.

CCXXIII

Un élève doit éviter d'embellir son modèle; il devrait plutôt le pousser à la charge, pour ne pas lui ôter de son caractère.

CCXXIV

Il ne faut pas qu'un tableau de trop petite dimension nous fasse supposer que nous devenons presbytes.

CCXXV

Les réputations sont aisées à acquérir, ce qui est difficile, c'est de les rendre durables.

CCXXVI

Une trop bonne vue est souvent un don funeste chez un peintre, parce que la rétine s'affole en voyant trop de choses par le menu.

CCXXVII

Les Américains ont des chefs-d'œuvre du XIXe siècle; ils ont, dit-on, l'amour de l'art japonais; s'ils arrivent à avoir un Louvre, avec leur caractère, leur esprit inventif en toutes choses, la vieille Europe est probablement destinée à accepter un jour une rénovation artistique de la jeune Amérique.

CCXXVIII

Je suis partisan des bons marchands

de tableaux. Ce sont eux qui créent des amateurs, qui élèvent nos prix, qui défendent et font valoir nos qualités aux yeux des ignorants et qui nous dispensent de chanter nous-mêmes nos propres louanges.

CCXXIX

On ne peut pas, habitant Paris, faire des chairs à la Rubens; chaque pays donne un charme particulier à la femme.

CCXXX

La grâce n'existe pas sans la force.

CCXXXI

Nous sommes à une époque où l'on sent tellement le besoin d'arriver à une originalité, que Rome nous fait plus peur que Londres.

CCXXXII

Dans l'avenir, un Allemand sera plus fier du génie d'Albert Dürer que de celui du grand Frédéric.

CCXXXIII

Un grand peintre est de tous les temps; un grand politique n'appartient le plus souvent qu'à son époque.

CCXXXIV

Il est plus rare de trouver un peintre qu'un savant.

CCXXXV

Si la névrose existe, c'est un malheur que le peintre doit subir.

CCXXXVI

Si le costume des hommes de notre

temps n'est pas beau, ça n'est pas la faute du peintre.

CCXXXVII

Il est plus facile de trouver un homme de talent qu'un homme de haut goût.

CCXXXVIII

Toute peinture doit pouvoir être regardée de près.

CCXXXIX

Un professeur peut enseigner des principes, mais il doit surtout découvrir et développer les aptitudes de l'élève.

CCXL

Le public, en présence de la mer, comprend moins aisément les charmes

discrets du matin que les apothéoses d'un soleil couchant.

CCXLI

La contemplation de l'œuvre d'un peintre de talent reconnu donne moins d'émotion que celle d'un artiste moins apprécié, mais cependant plus savoureux.

CCXLII

La photographie donne la ressemblance banale que tout le monde peut voir; le peintre seul pénètre dans l'intimité du modèle et trouve le rayonnement de la physionomie.

CCXLIII

On ne s'inquiète pas assez de nos jours de la facture, du métier, de la peinture pour la peinture, mais on sera

forcé d'y revenir, et ceux-là seuls qui posséderont cette qualité maîtresse seront assurés de l'immortalité.

CCXLIV

Le public frivole a ri d'un peintre qui avait donné à son œuvre le titre abstrait de : *Symphonie en blanc;* le peintre avait cependant fait plus techniquement acte de peinture que ceux qui ont produit tant de sujets historiques.

CCXLV

Ce n'est qu'après avoir fait de nombreuses études d'après nature que l'on peut se permettre de peindre une impression d'après elle; on finit par se fatiguer d'une étude, jamais d'une impression.

CCXLVI

Les anciens recevaient dès l'enfance

tous les enseignements de leurs maîtres ; ils n'avaient pas, comme nous, à découvrir eux-mêmes les secrets de leur art : voilà pourquoi ils pouvaient, en pleine maturité, ajouter leurs qualités individuelles à leurs idées acquises.

CCXLVII

Faire retoucher le tableau d'un maître est un crime que la loi devrait punir sévèrement.

CCXLVIII

On ne doit pas trop encourager l'art de la peinture ; il faudrait plutôt faire le contraire.

CCXLIX

Ce n'est pas toujours le talent du maître qui fait affluer les élèves dans

son atelier, c'est souvent la chance qu'il a eue de rencontrer parmi eux un tempérament.

CCL

On pleure en lisant un livre ou en écoutant de la musique; on ne pleure jamais devant un tableau, devant une sculpture.

CCLI

A ceux qui disent que l'art japonais a une formule, on peut répondre que l'art grec avait aussi la sienne.

CCLII

On ne pardonne rien à un tableau d'une seule figure, on excuse tant de choses à un tableau de plusieurs figures.

CCLIII

Les maîtres des grandes époques ont

souvent plus de défauts que les décadents.

CCLIV

Si on laissait entrer le public au Salon avant les artistes, quelles drôles d'appréciations on obtiendrait!

CCLV

Ce qui cote un peintre, ce sont les enchères des ventes publiques. C'est parfois bien injuste.

CCLVI

La peinture n'est pas faite pour les expositions; les délicatesses s'éteignent au Salon, les « gueulards » résistent mieux.

CCLVII

Une fois membre de l'Institut, le

peintre vit vieux, parce que, quand même, il reste quelqu'un pour le public.

CCLVIII

Il y a des peintres qui ne font qu'un seul tableau tous les ans pour le Salon; d'autres en font trente dans leur année et ne peuvent en exposer au plus que deux. C'est injuste.

CCLIX

Que de tableaux font bien dans une exposition et mal dans un salon, et *vice versa !*

CCLX

L'art de la peinture n'a pas pour mission de conduire à la fortune.

CCLXI

Le public soutient encore un peintre

médiocre tant qu'il est jeune ; une fois âgé, il l'abandonne à son triste sort.

CCLXII

Quelle erreur d'avoir pensé à faire un musée de copies des chefs-d'œuvre des musées étrangers ! De belles photographies nous en donnent une bien plus juste impression.

CCLXIII

On honore aujourd'hui des pères qui obligent leurs fils à se faire peintres comme on se fait épicier. Il y a cinquante ans, c'était tout le contraire. On y reviendra.

CCLXIV

Un changement dans un tableau semble toujours bien faire.

CCLXV

Il ne faut pas, dans un tableau, donner un accessoire inutile à la composition du sujet qu'on traite.

CCLXVI

On peut, avec l'instinct seulement, devenir un peintre de valeur, mais on ne fait acte de génie qu'en faisant preuve de grand bon sens.

CCLXVII

La sincère approbation de ses confrères est pour le peintre la plus flatteuse des récompenses.

CCLXVIII

Rien ne peut égaler le bonheur que ressent un peintre lorsque, après une journée de travail, il est satisfait de la

besogne accomplie ; mais, dans le cas contraire, quel désespoir il éprouve!

CCLXIX

Il est difficile de pouvoir, après soi, conserver une grande réputation si l'on n'a laissé qu'un petit nombre d'œuvres.

CCLXX

Vivre très âgé et conserver jusqu'à la fin de ses jours une grande réputation dans l'art de la peinture me semble chose presque impossible.

CCLXXI

Si l'on pleure la mort prématurée d'un peintre, il faut aussi quelquefois pleurer celui qui, pour son art, vit trop âgé.

CCLXXII

Il ne faut pas peindre continuellement dans son atelier.

CCLXXIII

On a ri de la loupe; la belle peinture doit pouvoir lui résister.

CCLXXIV

Les maîtres italiens, malgré l'éclat de leurs qualités, ne nous enivrent pas au point de nous empêcher de contrôler en eux la forme et le dessin. La couleur des maîtres hollandais, au contraire, est si magique qu'elle nous subjugue et ne nous laisse pas la faculté de nous inquiéter de la forme et du dessin.

CCLXXV

Les peintres devraient avoir des no-

tions de chimie. Les anciens savaient sur quoi et avec quoi ils peignaient ; de là la bonne qualité et la belle conservation de leurs œuvres. De nos jours, on peint avec n'importe quoi. Les anciens peignaient pour la postérité, nous ne peignons que pour le présent.

CCLXXVI

Il vaut mieux agrandir que diminuer un accessoire sur le premier plan.

CCLXXVII

Si l'on pouvait exposer en entier un Salon de Paris à l'étranger, il aurait une tout autre physionomie et serait jugé tout différemment. Quelle chose inquiétante et capricieuse que la peinture !

CCLXXVIII

On va généralement au Salon pour

voir trois ou quatre noms en évidence et pour rire de quelques excentriques.

CCLXXIX

S'il y avait moins de tableaux au Salon, on ne serait pas aussi pressé de quitter les galeries pour aller regarder la sculpture dans le jardin en fumant une cigarette.

CCLXXX

En France, de nos jours, la sculpture est peut-être supérieure à la peinture.

CCLXXXI

Pourquoi ceux qui s'imaginent avoir inventé l'impressionnisme ont-ils presque tous devant la nature la même impression ? Il me semble que cela devrait être le contraire.

CCLXXXII

L'art est un jaloux, il ne pardonne pas même un moment d'oubli.

CCLXXXIII

Certains peintres en entrant dans leur atelier après une visite au Louvre se disent : « Ma peinture tiendrait-elle à côté de tel maître ? » Ils oublient que ces grands maîtres ont été travaillés par le temps, et que le temps n'a pu encore s'occuper d'eux.

CCLXXXIV

C'est un crime de faire gratter Notre-Dame de Paris, c'est un bienfait de faire nettoyer Notre-Dame de Lorette. Cela prouve qu'il ne faut pas faire rafraîchir les chefs-d'œuvre, et que décidément le temps est un grand maître.

CCLXXXV

Il y a des peintres obsédés par le souvenir des chefs-d'œuvre qu'ils ont vus dans les musées. Si un modèle se présente à eux, ils disent : « Tiens, il me rappelle une tête d'Holbein que j'ai vue à Dresde », ou bien : « Il me rappelle une tête de Rembrandt que j'ai vue à Amsterdam », et leur imagination va de Dresde à Amsterdam sans pouvoir traduire les suggestions de leur propre cerveau.

CCLXXXVI

Tant de peintres s'arrêtent où la difficulté commence !

CCLXXXVII

Au lieu de dépenser toute la fougue de son tempérament dans l'ébauche d'un tableau, il faut la ménager de ma-

nière à conserver la même ardeur jusqu'au dernier coup de pinceau.

CCLXXXVIII

Il est toujours dangereux de faire un portrait pour rien, car celui qui a posé ne le défend jamais lorsqu'on le critique.

CCLXXXIX

Une peinture exécutée en plein air gagne dans l'atelier.

CCXC

Une peinture lâchée peut charmer à première vue, mais le charme ne dure pas.

CCXCI

L'exécution doit être adéquate au sujet traité.

CCXCII

Il ne faut pas confondre virtuose avec ficeleur.

CCXCIII

Un grand peintre est habituellement plus apte qu'un grand écrivain, qu'un grand musicien et qu'un grand sculpteur à comprendre les autres arts.

CCXCIV

Les Flamands et les Hollandais sont les premiers peintres du monde.

CCXCV

Un bras parfois trop court de Rembrandt est cependant « vivant » ; un bras d'un fort en thèmes, exécuté dans des proportions exactes, reste inerte.

CCXCVI

Rubens a été souvent nuisible à l'École flamande, et Van Eyck n'en a jamais été que le bienfaiteur.

CCXCVII

Il y a de grands génies en peinture qui ont été funestes à la jeunesse.

CCXCVIII

Il y a des peintres qui ont été utiles aux autres et qui le sont bien peu à eux-mêmes.

CCXCIX

La plupart des sujets de tableaux sont plutôt du domaine des journaux illustrés que du domaine de la peinture.

CCC

Le trompe-l'œil est un mensonge pictural.

CCCI

Il faut quelquefois mettre son tableau dans la pénombre, afin de bien juger s'il conserve son harmonie.

CCCII

Ce qu'on appelait un repoussoir était une erreur chez certains maîtres anciens.

CCCIII

Chaque pays doit avoir son caractère pictural ; chaque pays a sa danse : l'Allemagne a la valse, l'Espagne le boléro, l'Angleterre la gigue, etc.

CCCIV

Dans une exposition bovine, soyez certain que le public s'arrêtera de préférence devant le bœuf à cinq pattes.

CCCV

Si les maîtres anciens de n'importe quelle école pouvaient revenir sur terre, soyez assuré qu'ils n'hésiteraient pas à faire disparaître pas mal de leurs œuvres.

CCCVI

La religion de l'art abandonne le plus souvent le peintre par trop adulé, par trop choyé, par trop heureux.

CCCVII

Faire vivre, voilà la grande difficulté de la peinture et son but.

CCCVIII

Si la ligne perpendiculaire CA conduit à la vérité, la ligne oblique CE, partant du même point, mais en déviant, s'éloigne d'autant plus de la vérité qu'elle se prolonge davantage. Le public ne regarde guère le peintre qui a atteint le point B de la ligne perpendiculaire qui conduit au vrai et au beau, et s'exagère la valeur de celui qui a atteint la lettre D sur la ligne oblique; pour lui il est monté plus haut; le public ne s'aperçoit pas qu'il s'éloigne d'autant plus du vrai et du beau qu'il est plus monté dans la ligne du faux.

FIN

INDEX

INDEX ALPHABÉTIQUE

Nota. — *Les chiffres indiquent les renvois aux pages, et non aux pensées.*

Académie (Dessins d'après l'). 34.
Accessoires. 74, 77.
Achèvement d'un tableau. 49, 50.
Age de la peinture. 16, 28, 79.
Age du peintre. 58, 75.
Allemands. 65.
Amérique. 63.
Animaux. 15.
Appréciations du public. 71.
Aquarelle. 61.
Art (L'). 26, 36, 79.
Art décoratif. 39.
Artistes contestés. 27.
Ateliers. 62, 76.
Aurore. 53.

S.

BLONDE. 24.
BRUNE. 24.

CHARDIN. 13.
CHARLET. 60.
CHEFS-D'ŒUVRE. 59, 79, 80.
CHIMIE (NOTIONS DE). 77.
CLARTÉ DE LA PEINTURE. 27.
COMMANDE. 33.
CONFORTABLE (LE). 57.
CONNAISSEURS. 27.
CONTENTEMENT DE SOI. 22, 48, 74.
COSTUMES. 11, 61, 65.
COULEUR ET COLORISTES. 8, 29, 48, 56, 76.
COURBET. 17.
CRAYON. 61.
CRÉPUSCULE. 53.
CRITIQUE D'ART. 21, 35.

DÉBUTS. 38, 52.
DELACROIX. 39, 43.
DELAROCHE. 43.
DESSIN ET DESSINATEURS. 8, 37, 56, 58.
DIFFICULTÉ DE LA PEINTURE. 85.
DIX-HUITIÈME SIÈCLE. 46.
DEXTÉRITÉ. 19, 59.
DONATELLO. 12.

Dons de nature. 56.
Durer (Albert). 65.

Ébauche. 80.
École anglaise. 46.
École flamande. 38, 82.
École hollandaise. 10, 38, 41, 58, 76, 82.
École italienne. 76.
Enfant (L'). 55.
Études. 48, 50.
Exécution. 10, 21, 81.
Expositions. 20, 37, 43, 47, 71, 72, 77, 78, 85.

Facture. 67.
Faux (Le). 86.
Femme (La). 55.
Femmes peintres. 40.
Figure humaine. 26.
Figures du temps passé. 15.
Fleurs. 19, 55.
Fusain. 61.

Génie. 57, 74, 83.
Géricault. 17, 23.
Gout. 66.
Grace. 64.

Halz (Franz). 41.
Holbein. 41.

Impersonnalité. 51, 55.
Impressionnisme. 78.
Indépendance. 33.
Ingres. 56.
Instinct. 74.
Institut. 71.

Japonais et art japonais. 19, 30, 31, 63, 70.
Jeunesse. 51.
Joconde (La). 24.
Jury. 38, 44.

Larmes (Les). 23.
Lebrun. 13.
Londres. 64.
Loupe. 76.
Louvre. 15, 39, 40, 45.
Lumière. 23, 38.
Lune. 30.

Main gauche. 59.
Maitres (Grands). 44, 57, 59, 65, 70.
Marchands de tableaux. 63.
Maitrise. 40, 41.

Médiocrité. 73.
Metzys. 45.
Michel-Ange. 12.
Millet. 39.
Mode (La). 26.
Modèles. 34, 52, 62.
Modernité. 12, 34.
Mouvement violent. 38, 59.
Musée de copies. 73.

Naïveté. 50.
Nature (La). 20, 25, 32, 48, 54, 62, 68.
Nature morte. 26.
Névrose. 65.
Nu (Le). 25.

Originalité. 64.

Parti pris. 45.
Palette. 39.
Pastel. 61.
Peindre son temps, son pays. 7, 16, 47, 55, 64.
Peintres a ficelles. 13, 82.
Peintres anciens. 68, 85.
Peintres historiens. 17.
Peinture (La). 54.

Peinture a l'huile. 61.
Peinture de chevalet. 16.
Peinture de figures. 17, 70.
Peinture d'histoire. 30.
Peinture de paysages. 16, 54.
Peinture militaire. 46, 60.
Peinture religieuse. 29.
Pénombre. 84.
Personnalité. 9, 11.
Perspecteur. 29.
Petitesse des tableaux. 62.
Phénomènes. 7.
Photographie. 32, 33, 67.
Plein air. 17, 81.
Portraits. 21, 33, 36, 52, 67, 81.
Presse (La). 48.
Primitifs (Les). 14, 24.
Privilèges des peintres. 47.
Professeurs. 66.

Qualités de la peinture. 28, 29.

Raccourci. 38.
Récompenses. 35, 48.
Religion de l'art. 85.
Rembrandt. 44, 52.
Repoussoir. 84.

Réputation. 63, 75.
Retouches. 50, 69.
Rome. 64.
Rousseau (Th.). 39.
Rubens. 41, 52, 83.
Rude. 26.

Sculpteurs. 49, 78.
Signature d'un tableau. 58.
Simplicité. 34.
Sincérité. 36.
Soleil. 30, 53.
Sourire (Le). 23.
Souvenirs. 54, 55.
Statues élevées aux peintres. 15.
Succès. 9, 48.
Sujets de tableaux. 10, 23, 42, 47, 53, 56, 61, 83.

Talent. 40, 66.
Tête (La). 58.
Toilette d'un tableau. 22.
Toucher (Le) de la peinture. 57.
Trompe-l'œil. 84.

Van Dyck. 41.
Van Eyck. 83.

VENTES PUBLIQUES. 71.
VÉRONÈSE. 44.
VERSAILLES (MUSÉE DE). 29.
VICTOIRE (LA) DE SAMOTHRACE. 13.
VIERGE (LA) ET L'ENFANT JÉSUS. 34.
VIGUEUR. 28.
VIRTUOSE. 82.
VOISINAGE. 42.
VUE (LA). 63.

A PARIS

DES PRESSES DE JOUAUST ET SIGAUX

Rue Saint-Honoré, 338

www.ingramcontent.com/pod-product-compliance
Lightning Source LLC
Chambersburg PA
CBHW071412220526
45469CB00004B/1269